毛笔楷书入门·近一一片草宁上 数程 / 间架结构 / 练习本

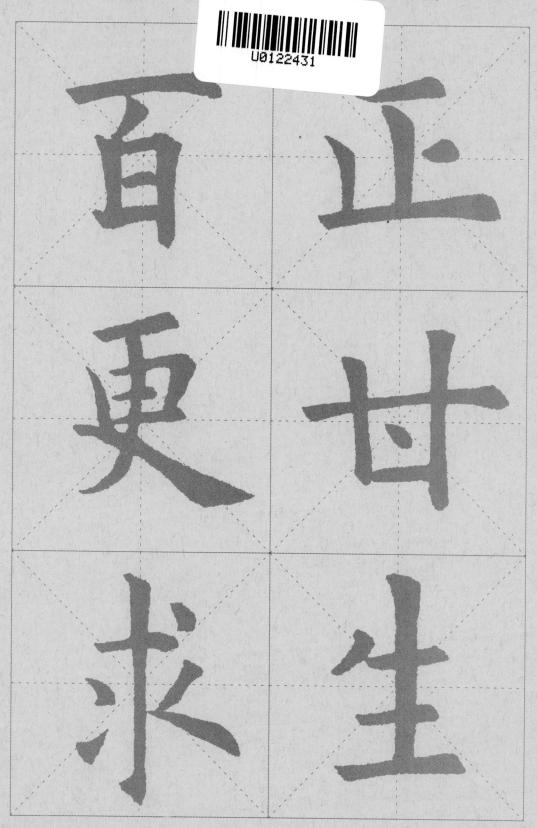

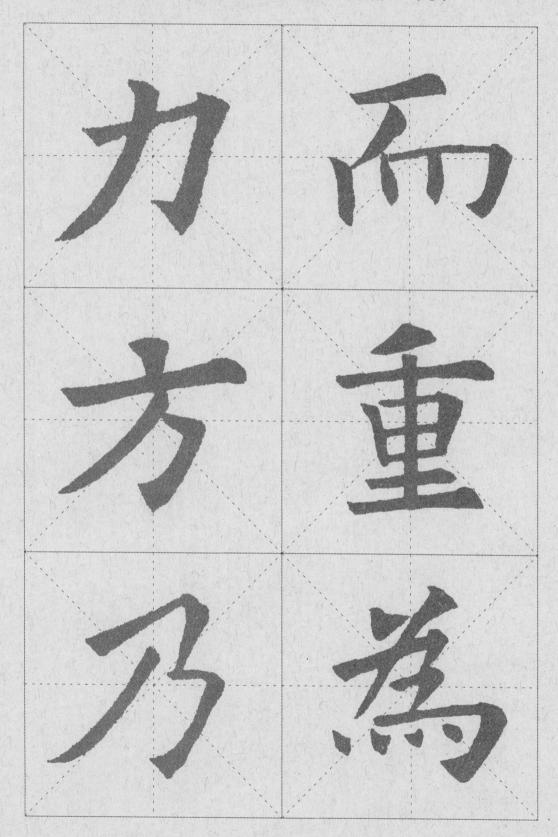

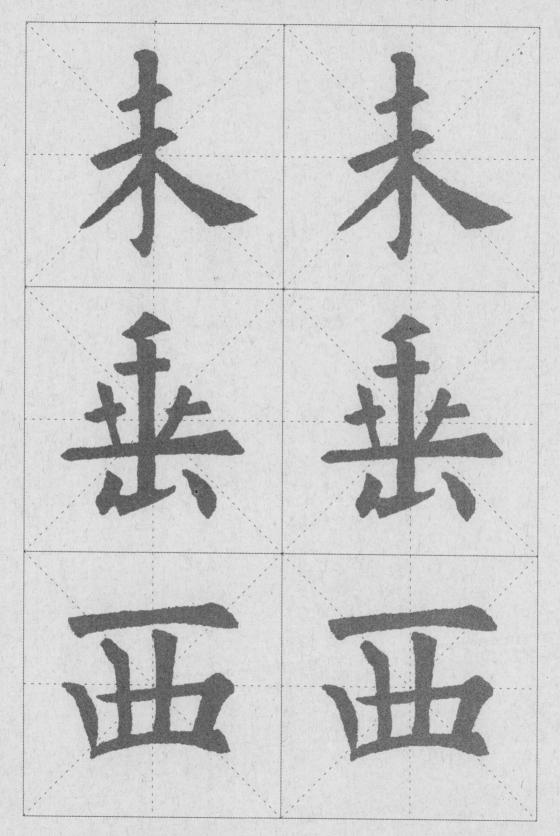

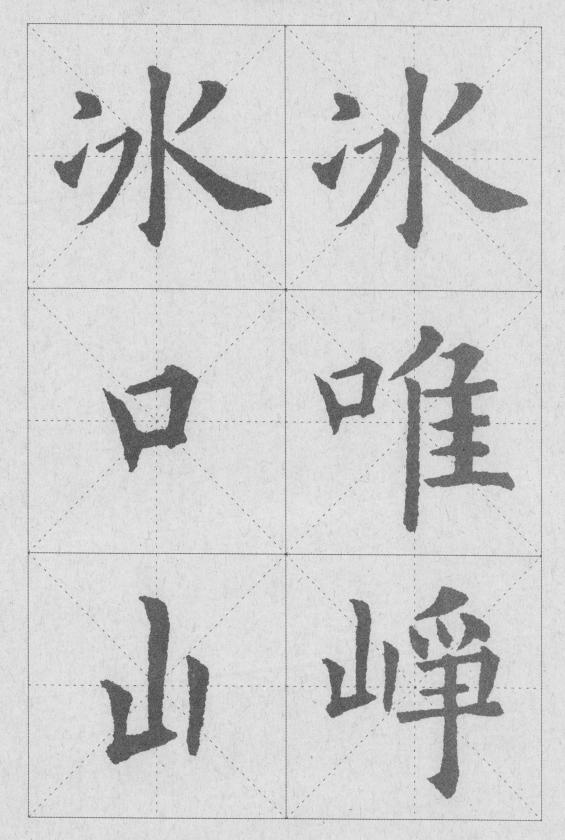

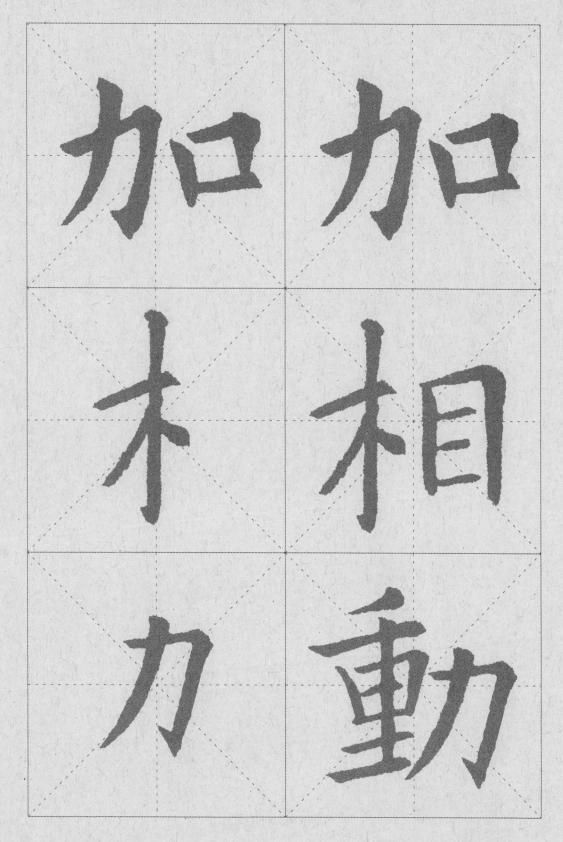

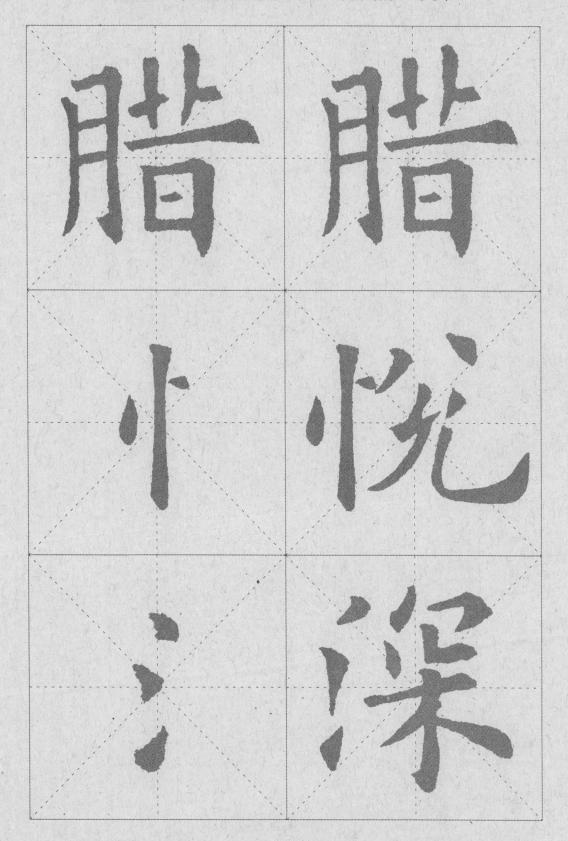

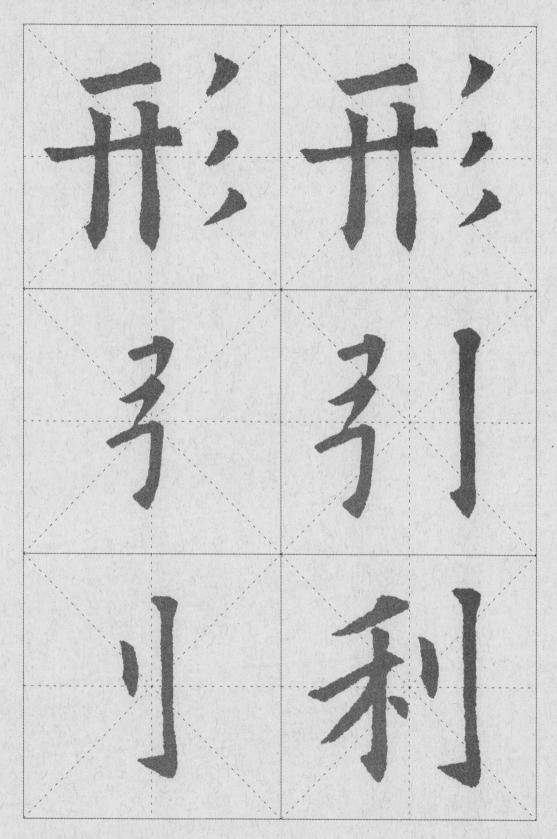

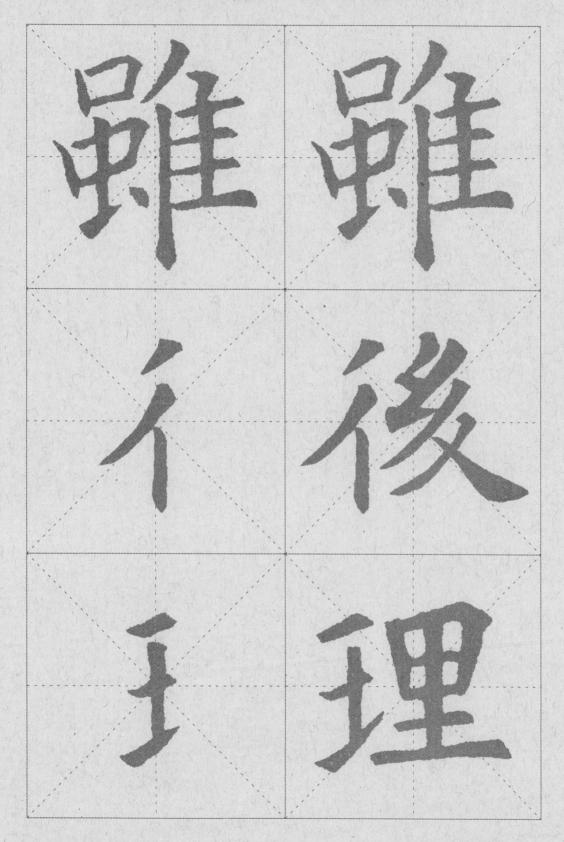

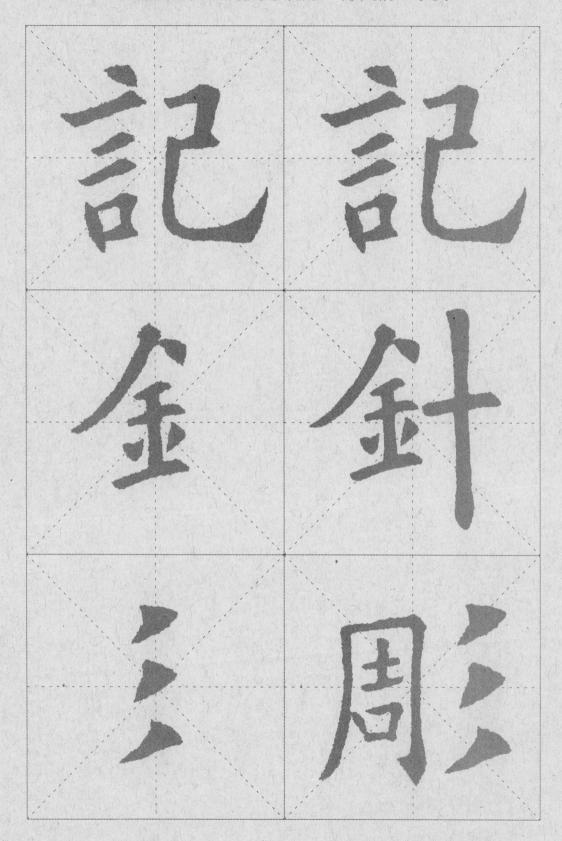

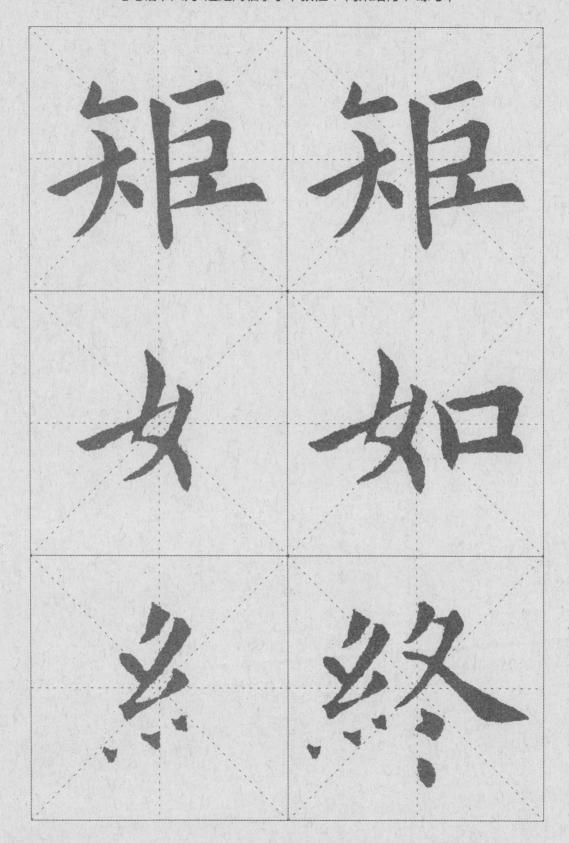

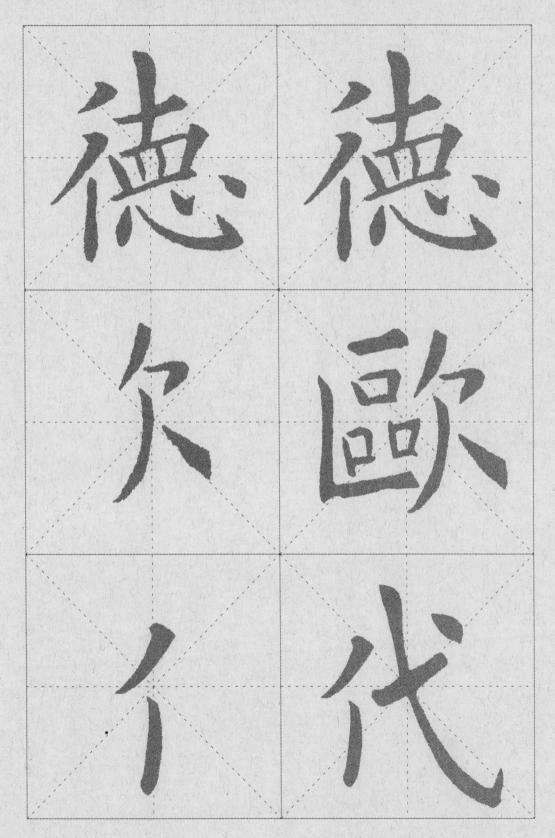

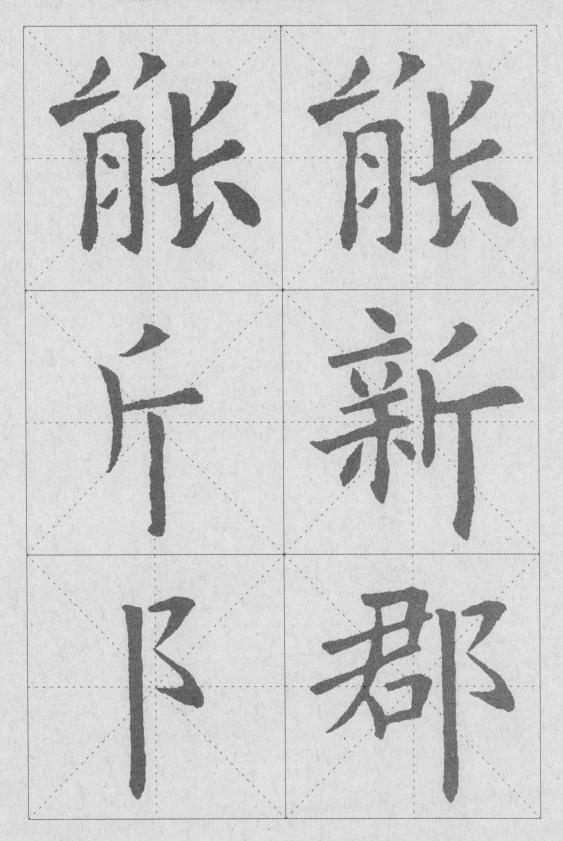

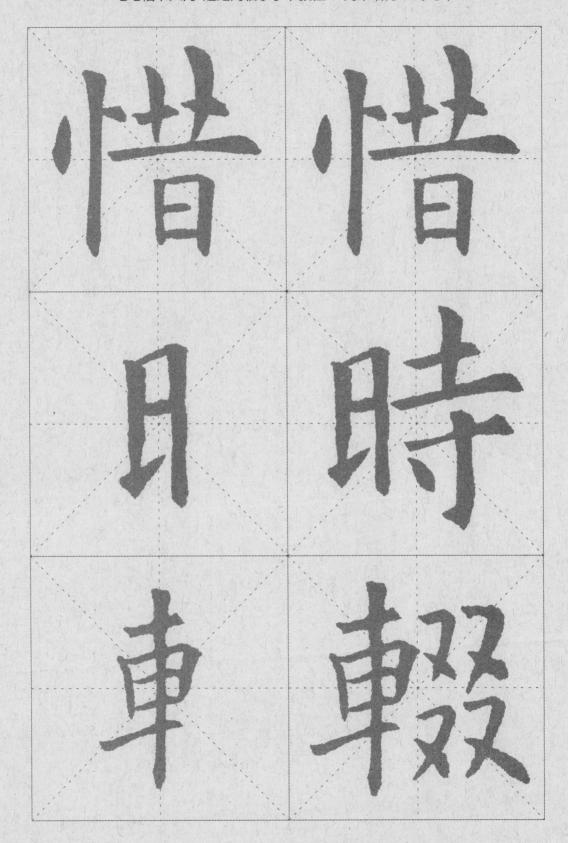

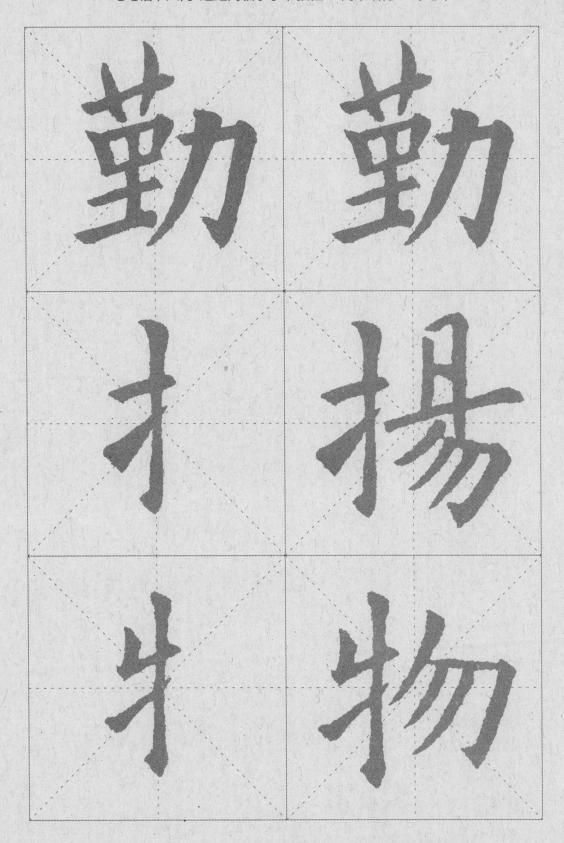

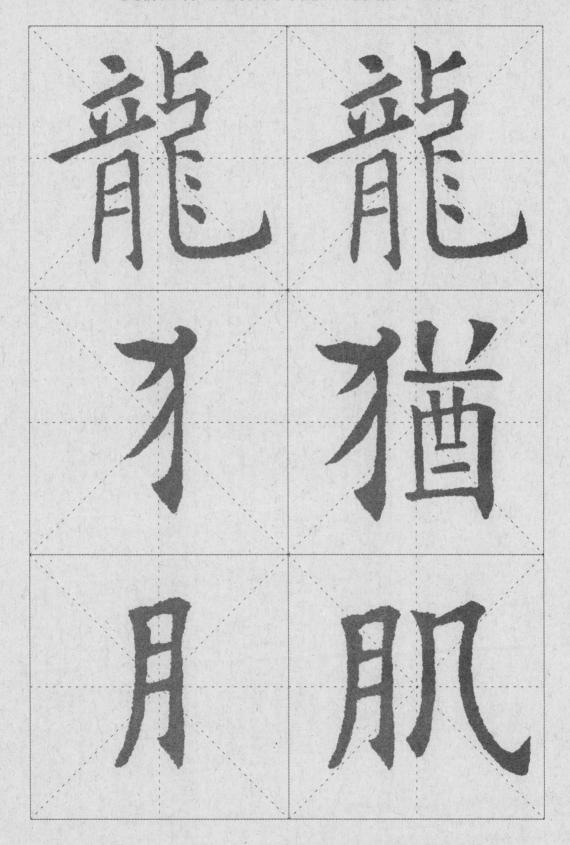

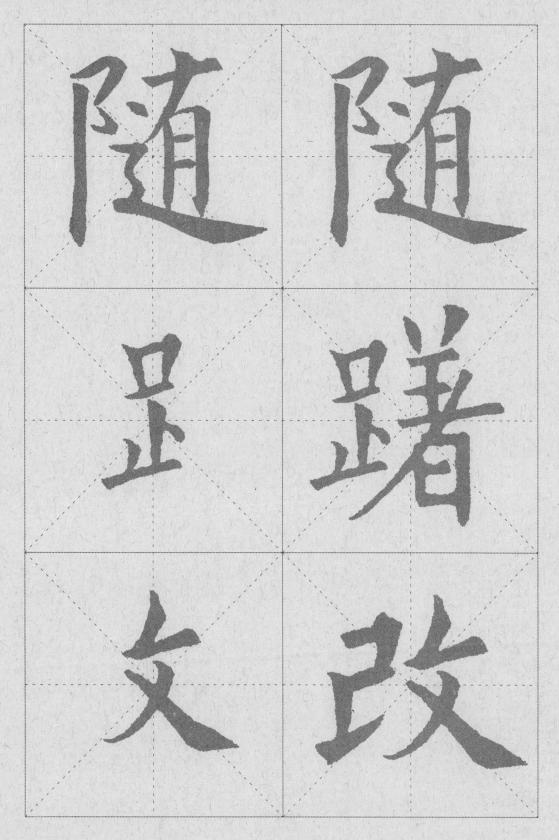

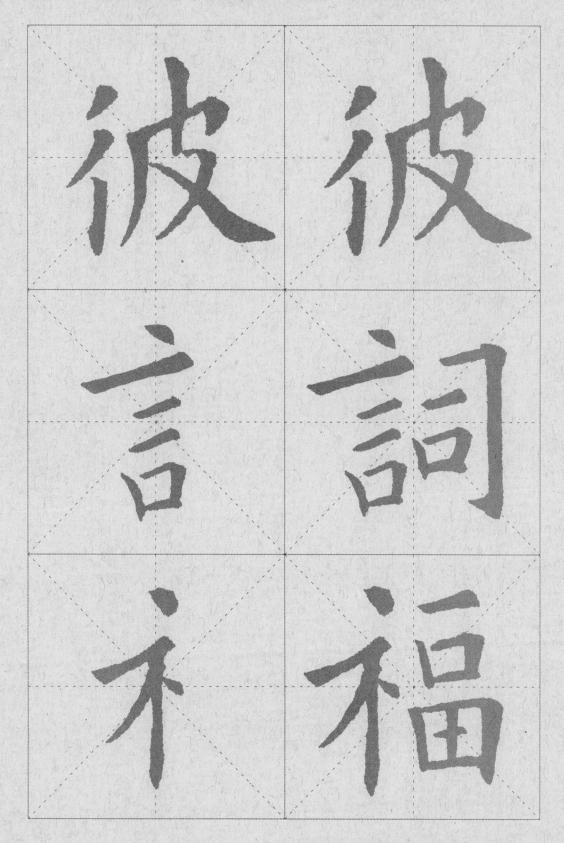

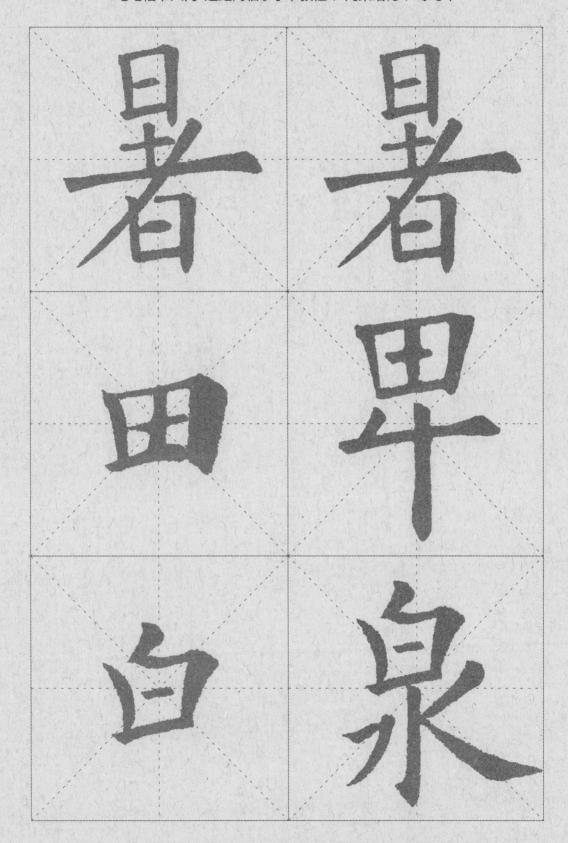

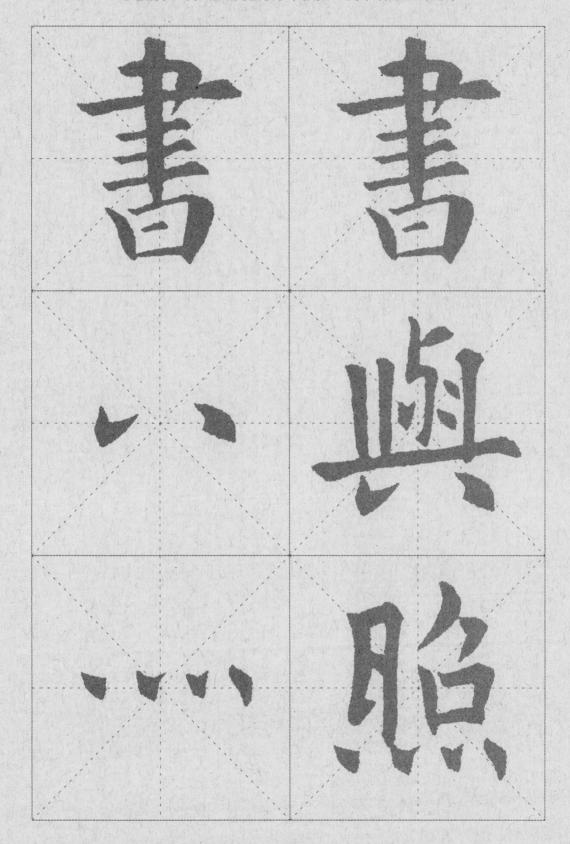

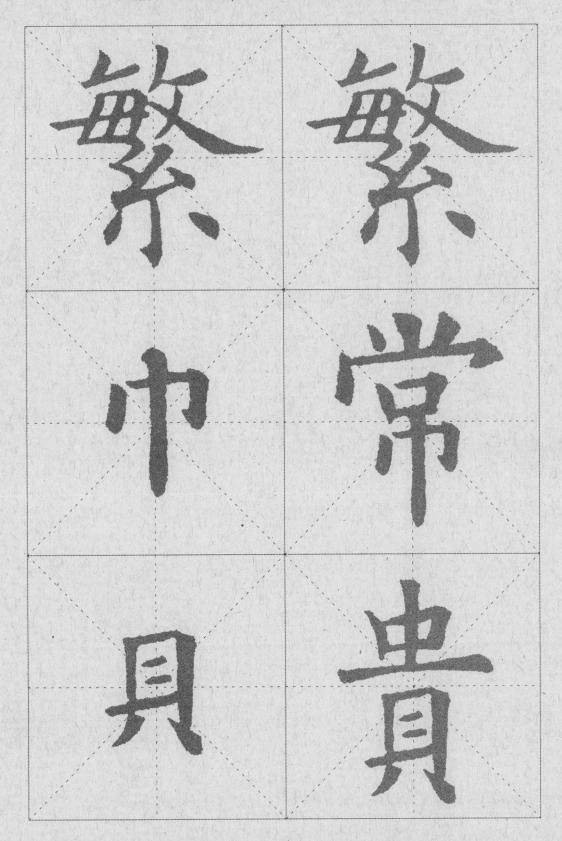

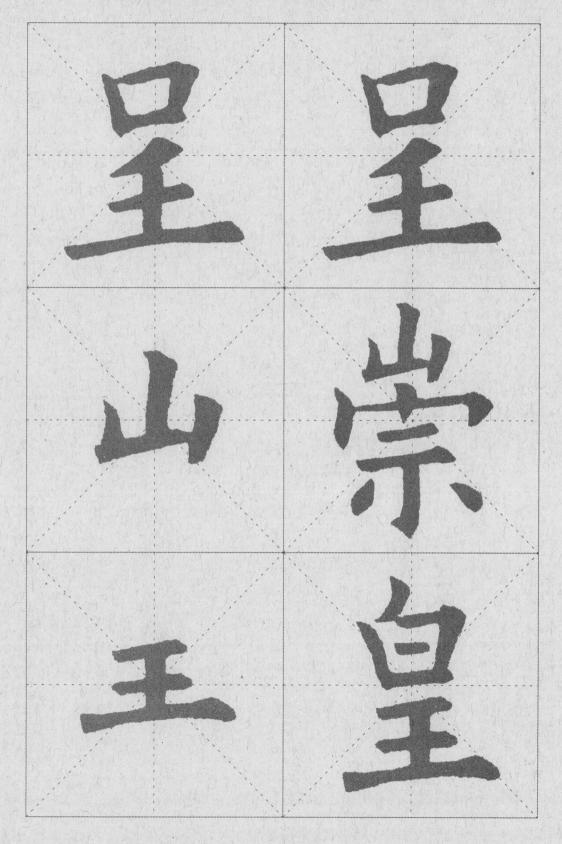

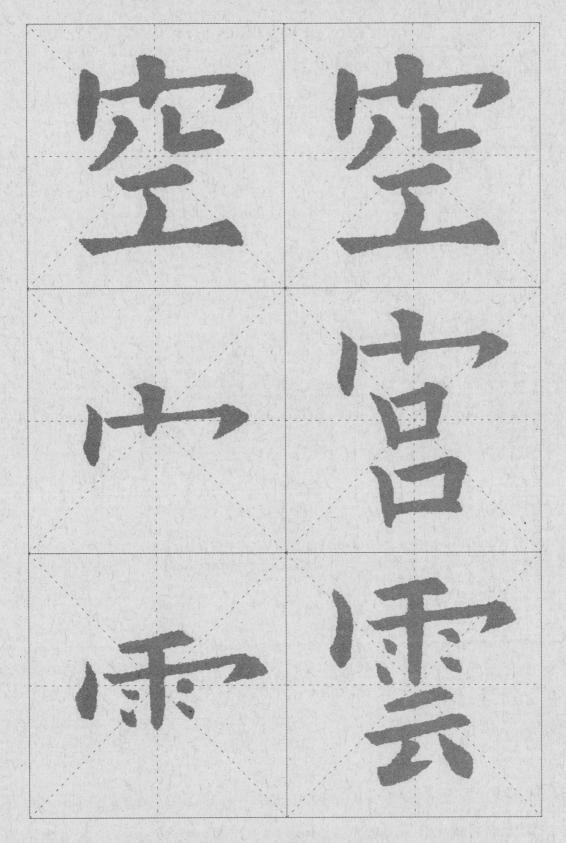

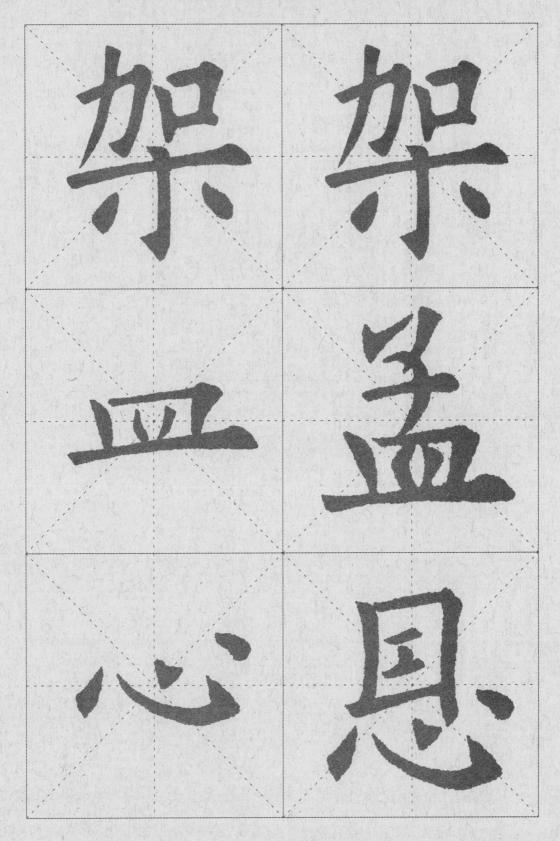

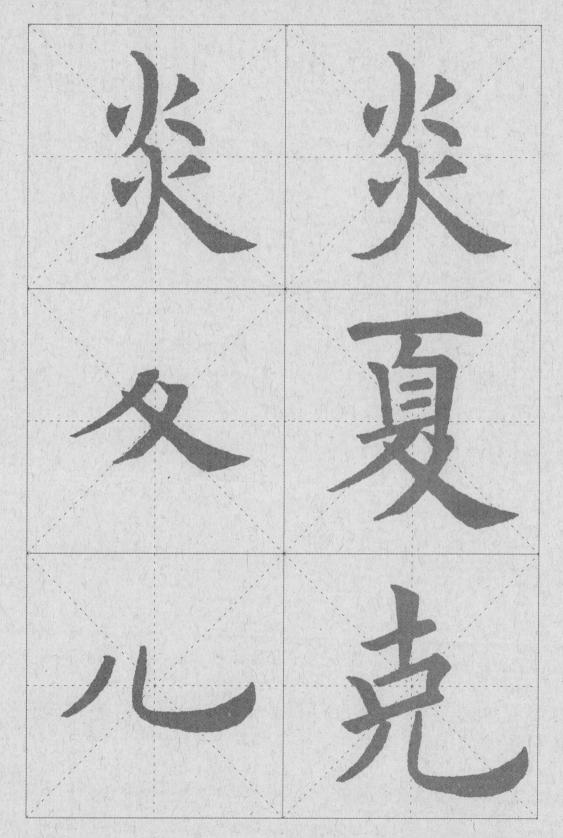

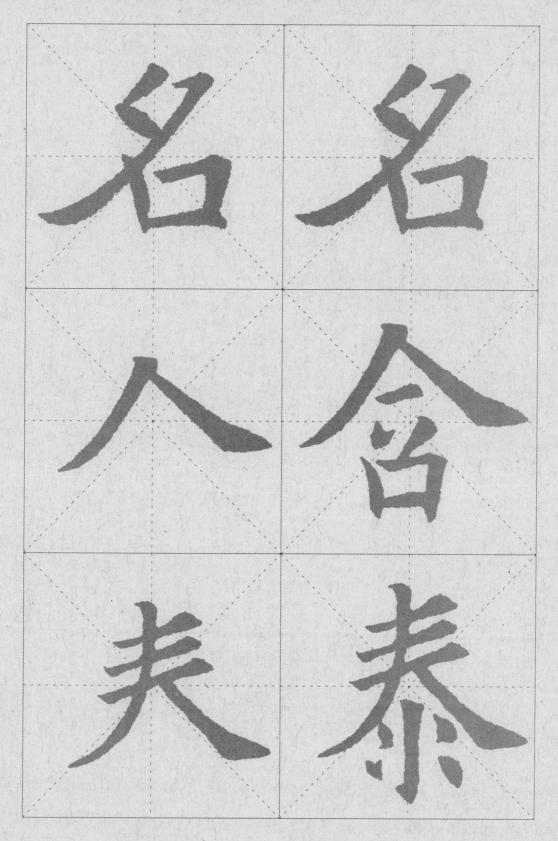

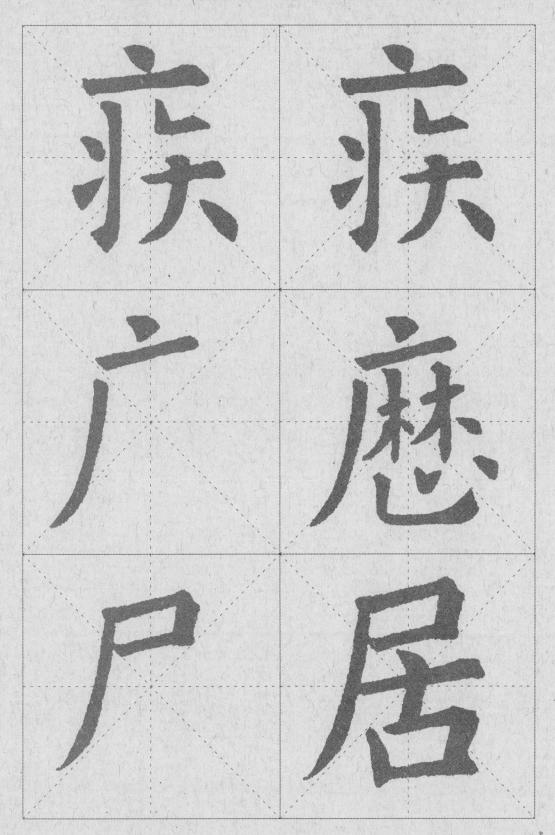

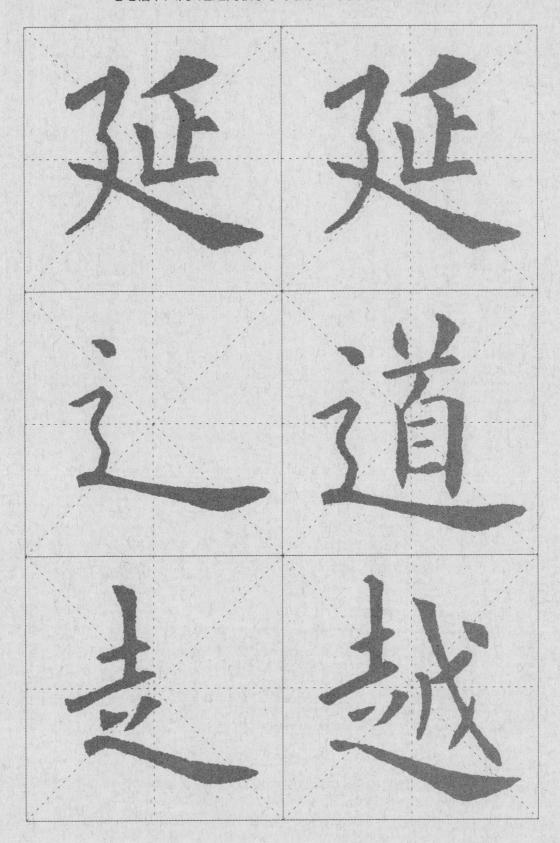

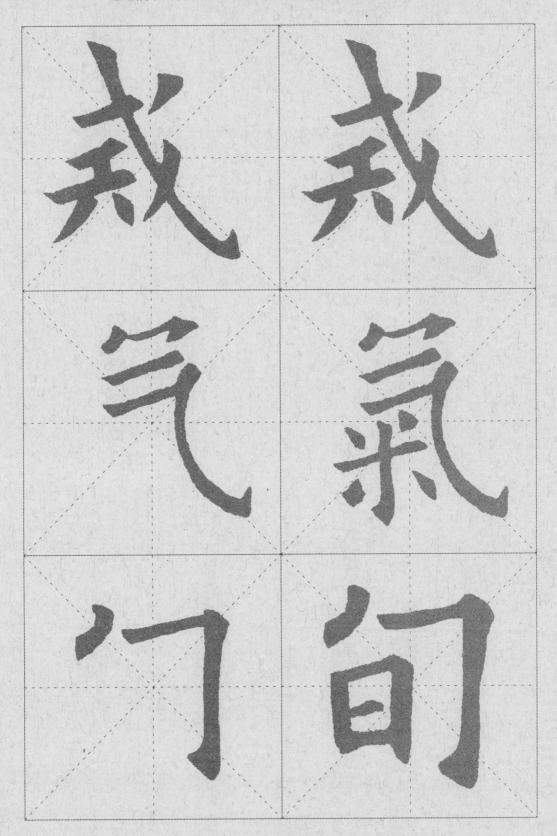

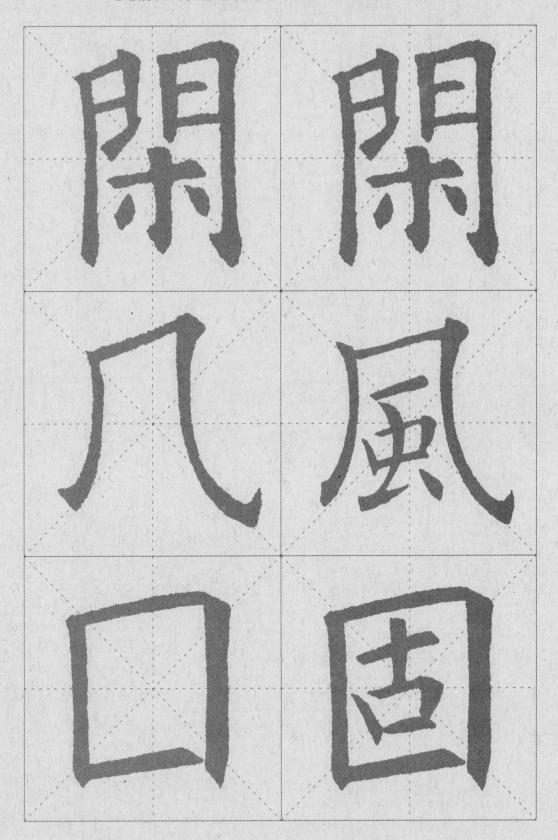

毛笔楷书入门·近距离临摹字卡教程 / 间架结构 / 练习本

毛笔楷书入门·近距离临摹字卡教程 / 间架结构 / 练习本

毛笔楷书入门·近距离临摹字卡教程 / 间架结构 / 练习本